Musées de la Ville de Paris

Mémoires de mode

Palais Galliera

Musée de la Mode et du Costume
du 3 mai au 21 août 1994

Comité d'honneur

M. Jacques Chirac
Maire de Paris

Mme Françoise de Panafieu
Député de Paris
Adjoint au Maire de Paris,
chargé des Affaires culturelles

M. Jean-Jacques Aillagon
Directeur des Affaires culturelles
de la Ville de Paris

Comte Edouard de Ribes
Président de Paris-Musées

Comité d'organisation

M. Bernard Schotter
Sous-directeur du Patrimoine culturel
de la Ville de Paris

Mme Sophie Durrleman
Chef du Bureau des musées
de la Ville de Paris

Mme Sophie Aurand
Directeur de Paris-Musées

Mme Maryvonne Deleau
Responsable du service
de la communication de la Direction
des Affaires culturelles

Commissariat

Catherine Join-Diéterle
Directeur du musée de la Mode
et du Costume

Fabienne Falluel
Conservateur au musée de la Mode
et du Costume

Annie Sagalow
Attachée à la conservation
du musée de la Mode et du Costume

Organisation

Cette exposition n'aurait pu avoir lieu
sans le concours de :

A la Direction des Affaires culturelles
de la Ville de Paris :
Mme Marthe Dirand
et M. Martin Bethenot,
chargés de mission
auprès du Directeur
Mme Florence Duhot,
chargée des relations publiques
Mlle Béatrice Mey,
chargée de la presse
M. Jean-François Salaun,
chef de la section du personnel
Mme Sylvie Aline,
chef de la section du budget
Mme Arlette Treille,
régisseur des musées
M. Robert Desechalliers,
chargé de la sécurité des musées
M. Michel Gratio,
chef de service
et son équipe de l'atelier des musées
Mme Catherine de Bourgoing,
responsable de l'animation

A Paris-Musées :
Mme Evelyne d'Aspremont,
responsable des expositions,
assistée de Mlle Michèle Daparo
M. Arnauld Pontier,
responsable des éditions,
assisté de Mlle Florence Jakubowicz
Mme Pascale Brun d'Arre,
responsable des produits dérivés,
Mme Annie Pérez,
responsable communication et promotion,
assistée de Mlle Claire Neveux,
et leurs équipes.

Des maisons de couture
et de prêt-à-porter :
Carven
Melle Carven,
Anne-Marie Jeancard
Chanel
M. Karl Lagerfeld,
Mme Marie-Louise de Clermont-
Tonnerre, Mme Véronique Pérez,
Mme Sophie Lorthiois
Christian Dior
M. Gianfranco Ferré,
Mme Jane Catani,
Mme Marika Genty
Christian Lacroix
M. Christian Lacroix,
Mme Laure du Pavillon
Claude Montana
M. Claude Montana,
Mme Béatrice Paul,
Mme Jacqueline Montana
Emanuel Ungaro
M. Emanuel Ungaro,
Mme Patricia Rivière
Givenchy
M. Hubert de Givenchy, M. Simonin,
Mme Véronique de Moussac
Guy Laroche
M. Jean-Paul Caboche

remerciements

Mémoires

« ... et gravier

Cette exposition, organisée avec le concours
de la direction des Affaires culturelles de la Ville de Paris,
a été conçue et réalisée par le Palais Galliera, et produite par Paris-Musées.

Cet ouvrage a bénéficié du soutien de la Société de l'histoire du costume.

Hanae Mori
Mme Hanae Mori,
M. Max-Michel Grand
Jean-Charles de Castelbajac
M. Jean-Charles de Castelbajac,
M. Marc Boisseuil,
Mme Florence Klein
Jean-Louis Scherrer
M. Cathalan,
Mme Alexandra Campocasso
Jean-Paul Gaultier
M. Jean-Paul Gaultier,
Mme Frédérique Lorca,
Mme Dominique Emschwiller,
M. Lionel Vermeil
Martin Margiela
M. Martin Margiela,
Mme Jenny Meirens
Nina Ricci
M. Gérard Pipart, M. Gridel,
Mme Sybille de Laforcade
Pers Spook
M. Per Spook,
Mme Elisabeth Caron
Popy Moreni
Mme Popy Moreni,
Mme Christine Blanc,
Mme Elisabeth Merqui
Ted Lapidus
M. Olivier Lapidus,
Mme Claire Caillard
Yves Saint Laurent
M. Yves Saint Laurent,
M. Pierre Bergé,
Mme Gabrielle Buchaet, M. Pascual
Yohji Yamamoto
M. Yohji Yamamoto,
Mme Nathalie Ours

auxquels nous associons
M. François Lesage,
Mme Isabelle Leourier,
M. Jacques Pinturier,
M. Jean-Guy Vermont,
M. René Mancini,
M. Nguyen Van Minh.

Au musée :
Conservation :
Mme Marie-Sophie Carron
de la Carrière, Mme Pascale Gorguet-
Ballesteros, Mme Françoise Vittu.

Mme Sylvie Glaser-Chuard,
secrétaire général,
commissaire administratif ;
M. Jean-François Vannierre
et le service de presse ;
Mme Nicole Stierlé
et le service pédagogique ;

atelier de restauration :
Mme Joséphine Pellas,
Mme Antoinette Villa,
Mme Liliane Bolis,
Mlle Nathalie Jéquel,
Mme Françoise Prigent,
Mlle Marilyne Naudon
et Mme Michèle Gaillard,
Mme Evelyne Poulot,
Mme Denise Morisset,
M. Bernard Levy ;
secrétariat : Mme Solange Guégeais,
Mlle Claire Léonard ;
Mlle Arlette Didier, M. Francis Labor
et les agents de surveillances ;
M. Michel Gratio
et les ateliers d'Ivry ;
documentation :
Mme Rosine Gerbaud,
Mme Marie-France Lary,
Mlle Martine Picard.

Cette exposition a bénéficié
de l'aide de
Mme Nadine Haas,
Mme Jeanine Daynié,
Mlle Madeleine Driout,
Mlle Juliette Bouillot,
Mme Isabelle Rousseau,
Mlle Françoise Blanchet,
Mme Annie Perret,
Mlle Céline Markovic.

remerciements

sommaire

des changements très importants dans la vie du musée, comme le déménagement des collections dans de nouvelles réserves et l'ouverture de vastes ateliers de restauration dans un autre quartier parisien, nous amènent à dresser le bilan de nos activités depuis quinze ans, c'est-à-dire depuis notre installation au Palais Galliera. Mais ce bilan est aussi un manifeste que le musée a choisi de faire connaître au public à l'occasion de cette nouvelle exposition. Aussi est-elle différente dans ses principes des précédentes.

nous ne convions pas cette fois le public à découvrir un point de l'histoire du costume mais nous l'invitons à entrer dans nos coulisses, à partager nos découvertes, nos partis pris, à suivre notre politique d'acquisitions, comme nous souhaitons lui montrer la complémentarité de nos départements, de même que le rôle de la bibliothèque et du service pédagogique. Ainsi l'amateur curieux recevra-t-il des réponses aux questions qu'il nous pose souvent sur l'histoire des collections, leur constitution, leur évolution, l'histoire de la mode vue à travers nos œuvres, l'histoire du musée en tant que conservatoire d'œuvres d'art et centre de recherches et de diffusion de la culture de mode.

de l'entrecroisement de ces histoires naît le musée dans toute sa complexité. Ainsi sera évoqué le cheminement des objets de leur conception à leur entrée au musée, puis à l'intérieur même de notre institution. Premier maillon de cette longue chaîne, l'analyse du travail du créateur, qui s'appuie sur un accessoire de mode : la chaussure.

parfois porté par d'illustres personnages, l'objet de musée, comme l'habit de maréchal de palais du général Bertrand, prend un caractère historique qui le valorise.

1 avant-propos

Mais l'acquisition de pièces prestigieuses est de plus en plus difficile. Onéreuses, ces pièces n'en sont pas moins convoitées par de nombreux musées et particuliers. Aussi devons-nous faire preuve de beaucoup de ténacité, comme en témoigne l'histoire de l'habit du dauphin. En effet, à la prison du Temple, Marie-Antoinette donna l'habit à une de ses femmes d'atours, la culotte à une autre. Acquise en 1987 par le musée, la culotte ne fut définitivement réunie à l'habit qu'en 1992, à la suite d'une autre acquisition.

Le costume a aussi souvent sa propre histoire que doivent découvrir, au terme d'une minutieuse étude, conservateurs et restaurateurs. Parfois il subit des transformations car il est lié autant à l'intimité du corps qu'à l'évolution du goût.

Une fois entrés dans nos collections, costumes et accessoires doivent être conservés au mieux par le musée. Des moyens appropriés sont aujourd'hui mis en œuvre aussi bien dans nos réserves que lors de nos expositions.

Manifeste sur la conservation des textiles, l'exposition l'est aussi, car les différentes mesures prises depuis plusieurs années déjà pour la présentation de nos collections ne sont pas toujours comprises par les visiteurs. Une démonstration s'impose, qui portera sur les méfaits de la lumière et sur la nature des tissus.

Mais que le passionné de costumes se rassure, il trouvera au fil des salles une petite histoire du vêtement, réalisée à partir de nos récents enrichissements, qui le conduira à remonter le temps jusqu'au XVIIIe siècle.

En disposant dans la première salle un important ensemble de costumes contemporains, nous voulons rappeler combien nous tenons à suivre au plus près l'actualité, à faire entrer au musée les créateurs de leur vivant, à les associer à notre travail.

Robe de mariée, vers 1874

avant-propos

ais, s'il nous est possible de mener une politique systématique d'acquisitions auprès de quelques stylistes, dans le domaine de la haute couture le musée se heurte à la forte valeur marchande des vêtements, qui l'empêche d'acquérir en «temps réel» l'œuvre des couturiers. Seuls les dons de tenues «démodées» et des achats différés permettent, de façon plus aléatoire, la constitution de notre collection afin de les offrir à terme à la vue du public.

Conscients cependant de l'importance de notre action, stylistes et couturiers figurent parmi nos plus généreux donateurs, aussi bien pour cette exposition que pour les précédentes.

cette occasion, nous tenons également à rappeler que notre vocation première est d'être un musée d'art, comme le montrent nos spectaculaires accessoires et certains de nos costumes.

a seconde salle de l'exposition est consacrée à la vie quotidienne entre 1845 et 1945, fragments de vie marqués par les joies et les peines que nous illustrons grâce à nos dons récents.

Originellement constitué de dons réunissant des vêtements spectaculaires, le musée reçoit aujourd'hui des ensembles plus modestes souvent liés aux rituels de nos vies. Ces œuvres parfois insolites, évocatrices du musée personnel de nos bienfaiteurs, illustrent la diversité et la richesse de nos collections.

En entrant au musée, dans ce temple consacré à la mémoire de la mode, ces œuvres plus modestes entrent dans l'Histoire, ainsi qu'en témoignent par exemple les vêtements de guerre.

usée d'art, mais plus encore musée de mode: non seulement nous sacralisons l'éphémère, accordons la pérennité à ce qui devrait normalement disparaître,

mais nous nous efforçons de faire revivre le vêtement. Dans cette recherche de la vérité du costume, le mannequin joue un rôle primordial mais toujours décevant, accusant les décalages du temps. Cette difficulté a souvent été surmontée grâce à la collaboration des divers départements. D'un côté, les accessoires qui accompagnent nécessairement toute l'exposition contribuent à évoquer l'actualité ou les périodes passées tandis que, de l'autre, estampes et photographies montrent les manières de mode.

Cette petite histoire de la mode, plus nuancée que celle que nous enseignent habituellement les ouvrages, nous amène tout naturellement à rendre hommage à nos donateurs, à tous ceux que l'attachement à des êtres disparus conduit à nous remettre des vêtements qu'ils n'auraient pas voulu voir dispersés dans des ventes publiques, comme si, mieux que quiconque, le musée savait en conserver le souvenir. Mais l'accroissement du musée doit beaucoup à nos deux sociétés d'amis, la Société de l'histoire du costume, qui nous aide inlassablement et depuis si longtemps pour nos acquisitions et restaurations d'œuvres, tout comme le jeune Cercle de l'éventail, sans oublier notre autorité de tutelle, la Ville de Paris qui, depuis plusieurs années, s'est portée acquéreur de pièces prestigieuses.
Que nos donateurs nous pardonnent de ne pouvoir présenter ici l'ensemble de leurs dons, ils sont en effet trop nombreux pour figurer tous dans cette exposition.

Tout au long du parcours de l'exposition, le visiteur croise Agathe, poupée de papier habillée différemment selon les époques par les animatrices du service pédagogique. Seul objet à pouvoir être touché par les visiteurs, Agathe invite les enfants à rejoindre les ateliers du musée, où ils réaliseront à leur tour des vêtements inspirés par ceux qui sont présentés dans l'exposition.

Il y a sans doute quelque paradoxe dans la rencontre de la mode et du musée.
La demande souvent exigeante qui soutient depuis plusieurs années le développement
et la fréquentation accrue du second ne semble guère avoir de point commun
avec la vogue et l'engouement que connaît la première. Désir et choix de redonner

Le costume au musée

leur place aux valeurs culturelles et esthétiques d'un côté (est-ce pour réagir à la
domination sociale du discours économique?), délice, de l'autre, à se griser du futile
et de l'éphémère, de l'inimportance et de la vanité. Le musée sans doute est à la mode
— mais de là à ce que la mode soit au musée!
Et pourtant...

Y accueillir cette dernière, c'est d'abord reconnaître en elle un puissant facteur de
sociabilité qui ne date pas de la dernière décennie: l'évolution comme la diversification
de la muséographie contemporaine sont marquées par ce renouveau d'intérêt pour les
mœurs des siècles qui nous ont faits, par cette attention au recueil des traces de notre
mémoire. Or, le jeu des apparences et les variations de l'éphémère se donnent tout
autant à lire à l'historien, au sociologue, au sémiologue — ou au simple visiteur —
que les organisations de l'habitat ou les pratiques alimentaires. Montrer la mode, c'est
aussi montrer les modes de vie (les modes de rêve?) qui permettent d'appréhender
les civilisations et leur devenir, et il revient au premier chef aux musées d'assurer
pour la cité cette mission discrètement didactique, d'allier la collection et l'exposition,
le conservatoire et le témoignage.

Mais le musée est aussi séjour des Muses. Ce que la mode lui apporte en
enrichissement de son fonds ethnologique, il le lui restitue en surcroît d'art. Elle paie en
effet d'un prix sans doute démesuré sa nécessaire insertion industrielle et commerciale:

2 introduction

elle à qui l'on reconnaît — et qui revendique avec insistance et gourmandise — d'être le lieu d'une création toujours légèrement en avance sur son temps (n'y élabore-t-on pas ce qui va être (à la mode?) n'a longtemps été tenue au mieux que pour un art très mineur. Sans doute y a-t-il une longue tradition de voisinage et de connivence entre ses créateurs et les artistes — Poiret avec Vlaminck, Derain ou Dufy, Chanel avec Reverdy et Max Jacob... — mais, dès qu'il s'agit d'œuvres, la place qui est accordée à la mode semble ne pouvoir échapper à l'alternative d'une modestie toute artisanale (créer les costumes d'un ballet, d'une pièce de théâtre ou d'un film est souvent perçu comme un simple travail d'application), d'un vedettariat aussi futile qu'étincelant.

Or, si les musées sont aussi l'expression de la conscience esthétique de leur temps, il se pourrait bien que la rencontre à laquelle nous assistons signe la reconnaissance que l'on accorde enfin à l'objet de mode: cela même qui le reléguait à un rang subalterne devient, dans la perception contemporaine de la valeur et de l'enjeu artistiques, facteur de sa pleine consécration. On lui reprochait, quelque innovant qu'il pût paraître, de ne pas bénéficier de la marge d'expérimentation, illimitée en droit, qui s'ouvre au tableau, à la statue, au film ou au poème. Les créateurs ne sont-ils pas d'ailleurs les premiers à affirmer que la plus sublime des robes reste toujours un chef-d'œuvre en suspens, dans l'attente du corps qui l'habitera? «La mode c'est le mouvement, la vie: elle n'existe que si quelqu'un la porte», assure Karl Lagerfeld. Et Christian Lacroix: «Une robe est belle quand elle bouge, quand elle est portée.» — Mais il y a maintenant plusieurs décennies que l'intérêt de l'amateur d'art s'est déplacé de l'admiration pour la perfection du produit vers la fascination pour l'expérience de sa production, et de l'œuvre achevée au travail et à la genèse qui l'ont permise. Or, incertain de son lieu — est-ce l'esquisse qui l'invente? l'atelier où il se confectionne? le corps qui le fait vivre? —, l'objet de mode répond souvent mieux que d'autres à cette exigence d'un inachèvement essentiel, dans lequel se

Cat. 56 Yves Saint Laurent, ensemble du soir, printemps-été 1992

introduction

laissent pressentir (ou désirer) l'acte et le moment de la création, comme l'ont si bien montré et mis en scène certaines expositions passées du Palais Galliera.

À se voir ainsi reconnue comme marque de civilisation et comme huitième, neuvième ou dixième art, à ne plus se confondre avec la seule fête d'un instant, la mode ne perd-elle pas cependant ce qui constitue le plus précieux de ses ressorts : l'insolente jeunesse d'un défi au temps ? «Toute mode nouvelle est refus d'hériter, écrivait déjà Roland Barthes, subversion de l'oppression de la mode ancienne : la mode se vit elle-même comme (...) le droit naturel du présent sur le passé.» Mais un droit toujours renouvelé, chaque jour à nouveau exigé. La jouissance de l'éphémère participe étroitement à ce que touche en chacun de nous le baroque, renvoyant moins au temps du présent qu'à l'ivresse du passage, et il ne fait nul doute que la mode puise à la fois son énergie et sa raison d'être dans ce mythe du changement perpétuel, dont la face scintillante et festive illumine le rituel cyclique des défilés. Quant à sa face noire, elle hante depuis longtemps ces autres parades costumées et mondaines que déroulent les Danses des morts, en une connivence que Giacomo Leopardi illustra au siècle dernier dans son *Dialogue de la mode et de la mort* :

La Mode : (...) Je sais que l'une et l'autre tendons pareillement à détruire et à changer continuellement les choses d'ici-bas, bien que tu ailles à ce but par une voie, et moi par une autre.»

Puissance du musée face à ce double vertige : il sait trop bien que ce ne sont pas les vêtements qui passent — mais les corps qui les portent. Il nous le dit avec une patience toute humaine : entre les mannequins que la mode rend de rêve, et les squelettes auxquels renvoie son jeu, il met en scène ces autres «mannequins» incorporels sur lesquels robes, capelines et atours pourront enfin se reposer — et accéder, pour nous la faire voir, à l'image apaisée d'une beauté qui passe.

introduction

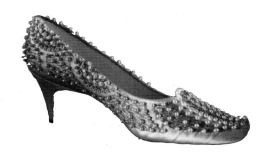

La définition de l'accessoire de mode reste vague, tout comme son usage. S'il trouve ses racines dans le mot latin *accedere* qui signifie ajouter, adjoindre, il est défini par le Littré comme «ce qui dépend du principal», ce qui sous-entend son entière dépendance au costume, à l'instar du bouton ou du relève-jupe qui ne doit son existence qu'à la robe qu'il soulève. Le Larousse y ajoute la notion de «nécessité».

L'accessoire de mode

Quels sont les principes de classification proposés par les chercheurs et les collectionneurs? Le Comité international des musées de costumes, qui travaille au sein de l'ICOM, offre une proposition satisfaisante. Il établit une distinction entre ce qui se porte sur le corps — chapeaux, chaussures, gants, englobant aussi la notion plus floue de «complément du vêtement principal», correspondant à ce que l'on nommait au XIXe siècle les quolifichets — et ce qui se porte à la main — sacs, ombrelles, éventails ou mouchoirs. Ces pièces ont un caractère important car elles ne peuvent appartenir qu'aux femmes fortunées, pouvant user de ces «superfluités» peu propices au travail.

Madeleine Delpierre, dans le catalogue «Indispensables accessoires», a établi une autre catégorie: les objets de parure, comme les bijoux, les boutons et les boucles. Mais il faudrait alors établir une nouvelle distinction, celle de l'accessoire de l'accessoire, comme l'épingle à chapeau ou le sac à éventail.

La conception traditionnelle des historiens du costume, des professionnels et des collectionneurs est plus confuse. Pour Auguste Luchet, rapporteur à l'exposition d'art industriel de Paris en 1867, l'accessoire est qualifié d'objet porté par une personne, ce qui l'amène à inclure indistinctement corsets, cannes, parfums... Henry d'Allemagne, dans son précieux ouvrage *Accessoires du costume et du mobilier*, élargit le propos et en fait un petit meuble, rejoignant ainsi la conception de Viollet-le-Duc. Le meuble est ce qui est destiné à un usage particulier, mobile, décoratif, utilisé pour garnir ou orner. Albert Méry, de son côté, rapporteur de l'exposition de San Francisco de 1918, est encore plus radical. Seul le vêtement de dessus est considéré comme costume, tous les autres éléments sont des accessoires : lingerie, fourrure, coiffure.

Si les définitions et les classifications de l'accessoire de mode sont mouvantes au cours des siècles, il en est de même de son usage. Ainsi le bas comme le mouchoir sont, aux XVIe et XVIIe siècles, des accessoires à part entière, alors qu'ils deviennent pièces de lingerie dans le trousseau des jeunes filles du XIXe siècle. Les mêmes difficultés affectent les essais de classification. Qu'advient-il de l'accessoire traditionnellement porté à la main, si l'escarcelle du XVe siècle ou le sac de la vélocipédiste de 1890 sont portés à la ceinture ?

Il apparaît donc que les accessoires résistent aux classifications trop rigides : ils sont le plus souvent considérés comme indispensables, mais tout aussi bien comme superflus.

introduction

En 1920, la Ville de Paris, à charge pour elle de créer un musée de costumes, reçoit en don les deux mille costumes et accessoires rassemblés par Maurice Leloir et la S.H.C.

Historique du musée

Seuls quelques costumes sont exposés au musée Carnavalet. Deux manifestations, organisées au Palais Galliera, ont un grand retentissement dans la presse, confortant encore l'idée qu'un musée de costumes serait le bienvenu à Paris : en 1937, «Cent ans de costumes parisiens, 1800-1900», en parallèle à l'Exposition internationale, et en 1938 «Costumes d'autrefois» des XVIᵉ, XVIIᵉ et XVIIIᵉ siècles. Mais la guerre retarde la création du musée. L'exposition de costumes du XVIIIᵉ siècle, en 1954 au musée Carnavalet, remporte un tel succès que la Ville de Paris, consciente de la nécessité d'une évolution administrative, crée un musée autonome. Le 23 novembre 1956, le musée du Costume de la Ville de Paris, annexe du musée Carnavalet, est inauguré, toujours installé rue de Sévigné. Mais, par manque de place, ses trente et une expositions sont présentées, pendant quinze ans, au rez-de-chaussée du musée d'Art moderne de la Ville de Paris, avenue du Président-Wilson. Elles suscitent tant de dons que, rapidement, se pose le problème de leur stockage et de leur présentation. En 1977, changeant à la fois de nom et d'adresse, le musée du Costume devient le musée de la Mode et du Costume et s'installe 10, avenue Pierre-Iᵉʳ-de-Serbie.

Il a été édifié sur les plans de Léon Ginain de 1878 à 1894, à la demande de Marie Brignole-Sale, duchesse de Galliera, pour y exposer ses œuvres d'art, qu'elle souhaite alors léguer à l'Etat. Mais un imbroglio juridique rend la Ville de Paris propriétaire de l'édifice en construction et la duchesse finit par envoyer ses collections à Gênes, sa ville natale.

Le Palais Galliera

Ce beau monument en pierre a, en réalité, une structure métallique, conçue par l'agence de Gustave Eiffel. A l'intérieur, la mosaïque du sol et des coupoles est l'œuvre de Dominique Faccina (1828-1903). Côté cour, une colonnade, couronnée de balustres, borde la cour semi-circulaire, où l'on peut voir un élément ornemental de jardin de 1897 signé Henri Cros.
Côté jardin, trois statues ornent la façade : *la Peinture* par Henri Chapu, *l'Architecture* par Jules Thomas et *la Sculpture* par Pierre Cavelier. Au centre du bassin, *Avril*, bronze par Pierre Roche, 1916 ; à gauche, *l'Enfance de Bacchus*, bronze par Jean-Joseph Perraud, 1857, à droite *Faune et Panthère*, bronze dédié à Rude par Justin Becquet, un de ses élèves, 1899. Sous la colonnade, on remarque *Protection et Avenir*, groupe en marbre par Honoré Picard, et *Au soir de la vie* par Gustave Michel.

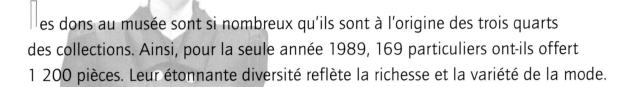

les dons au musée sont si nombreux qu'ils sont à l'origine des trois quarts des collections. Ainsi, pour la seule année 1989, 169 particuliers ont-ils offert 1 200 pièces. Leur étonnante diversité reflète la richesse et la variété de la mode.

Cependant, ces dons sont progressivement moins spectaculaires : nous ne recevons plus de garde-robes de 300 ou 400 pièces. De même, les successions sont souvent

Dons et acquisitions

l'occasion de ventes. Toutefois, le caractère affectif acquis par le vêtement porté conduit encore certains particuliers à laisser à des institutions des objets qu'ils ne veulent pas vendre. En outre, les liens développés avec les maisons de couture, puis avec les stylistes, permettent de maintenir grâce à leur générosité une certaine continuité dans les collections.

Pourtant, en valorisant les objets, c'est-à-dire en changeant le statut du vêtement qui, entré au musée, devient souvent œuvre d'art, et en ne retenant que les pièces exceptionnelles ou exemplaires, le musée souffre du renchérissement des costumes au moment où il doit développer ses achats.

depuis moins de dix ans, les crédits alloués par la Ville ayant sensiblement augmenté, le musée s'est engagé dans une active politique d'acquisitions. Combler les lacunes des collections reste son impératif premier, mais il tient aussi à acquérir des pièces exceptionnelles ou historiques, et donc onéreuses.

 les collections

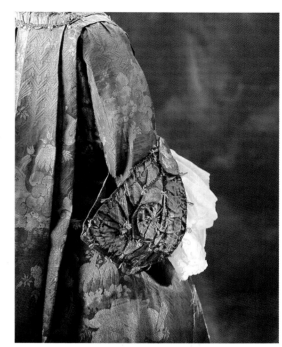

Le département de costumes du XVIII^e siècle du Palais Galliera forme un ensemble remarquable qui porte un témoignage insigne sur la mode du siècle des Lumières.

Costumes féminins et masculins du XVIII^e siècle

Ce fonds est constitué d'un premier noyau d'œuvres, partie de la collection que la Société de l'histoire du costume et son président fondateur, Maurice Leloir, donnèrent à la Ville de Paris en 1920. Grâce à l'énergie et à la persévérance de Mademoiselle Delpierre, alors conservateur en chef, il se développa fortement entre le milieu des années 1950 et celui des années 1980, époque à laquelle il prit sa forme actuelle.

Il regroupe des costumes d'hommes, de femmes, d'enfants, des uniformes civils et militaires et quelques belles pièces textiles. Les deux premières catégories sont les plus représentées : 480 costumes masculins et 415 costumes féminins. Leur réputation s'articule essentiellement autour de trois points forts : les gilets d'homme (250), dont les deux tiers datent de la seconde moitié du XVIII^e siècle, les caracos (120) et les robes à la française (70), datées de 1730 à 1780, dont plus de la moitié possèdent une jupe assortie.

Les pièces présentées ici illustrent la richesse de ce département. Qu'il nous soit donc permis de saluer le dynamisme de la politique d'acquisitions de Mademoiselle Delpierre, ainsi que la générosité de nos donateurs les plus récents. Un peu délaissée ces dernières années au profit des autres départements, cette collection de costumes du XVIII^e siècle mérite à présent que l'on s'y intéresse à nouveau.

les collections

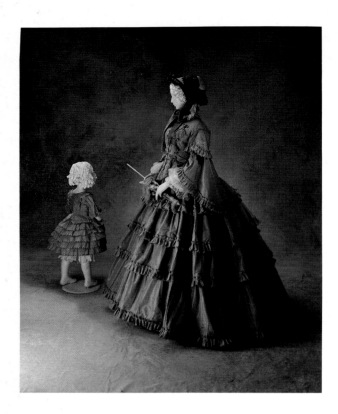

ès 1920, le musée fait entrer dans ses collections un vêtement presque contemporain, œuvre du couturier Paul Poiret. Celui-ci, daté de 1909, constitue un exemple unique de robe-pantalon de harem.

La haute couture au XX^e siècle

Quand les couturiers eux-mêmes ou leurs héritiers ont donné tout ou partie de leur collection, leur choix n'a jamais été dû au hasard : Cristobal Balenciaga a ainsi rassemblé un ensemble de ses créations en complément d'œuvres du XIX^e siècle qui l'ont inspiré (1970) ; Jacques Griffe (1977), Madeleine de Rauch (1977), Ara (1986), la famille de Jacques Heim (1987) ont aussi retenu les vêtements les plus représentatifs de l'évolution de leur art.

Si, depuis une quinzaine d'années, certaines maisons de couture constituent progressivement leur propre musée, l'usage de déposer gracieusement au musée Galliera une pièce exceptionnelle subsiste. Les modèles présentés des maisons Carven, Chanel, Dior, Givenchy,

réunissant, entre autres, plus de 700 robes, les riches collections de vêtements féminins du XIX^e siècle constituent une bonne illustration de l'histoire de la mode. Mieux préservées des atteintes du temps en raison de leur beauté, les tenues

Costumes féminins du XIX^e siècle

du soir ou de cérémonie sont particulièrement nombreuses. C'est au cours des années 1960-1970 que le musée a reçu les garde-robes complètes de personnalités telles qu'Anna Gould, la princesse Murat, la baronne Mallet, la comtesse

Greffulhe, Mrs Reginald Fellowes... L'ensemble de 403 pièces offertes en 1968 par le petit-fils de Mme de Galéa a bien complété les collections. Aujourd'hui, le musée reçoit en priorité des robes de cérémonie, en particulier des tenues de mariée que les familles ont conservées avec le plus grand soin. Beaucoup de costumes sont griffés : à côté de noms qui ne sont pas entrés dans l'histoire, on relève ceux de célébrités comme Doucet, Morin-Blossier, Redfern, Rouff, ainsi que celles de grands magasins comme le *Bon Marché* ou le *Louvre*.

les collections

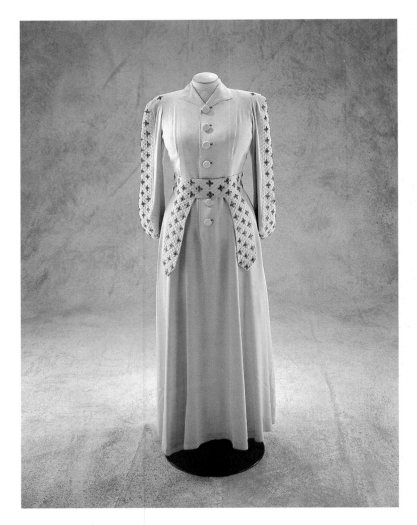

Guy Laroche, Lapidus, Hanae Mori,
Nina Ricci, Yves Saint Laurent,
Jean-Louis Scherrer... en sont
le témoignage.
La traditionnelle générosité des
clientes des maisons de couture
ne s'est pas non plus démentie
ces dernières années. Elles nous
pardonneront de ne pas avoir
la possibilité de les citer toutes.
Recevoir, et quelquefois acheter,
place la question de l'enrichissement
du département haute couture
au cœur d'une large problématique.
A l'origine du choix, on citera
pêle-mêle la prise en considération
des paramètres suivants :
• la connaissance des conditions
techniques et matérielles de
fabrication et de commercialisation,
et en particulier l'histoire des maisons
de couture ;
• la nouveauté des formes,
des structures et des fonctions
des vêtements ;
• la découverte des normes
et des codes du port du costume
et des gestes qui lui sont associés ;
• la compréhension des valeurs
et des significations des œuvres.

les collections

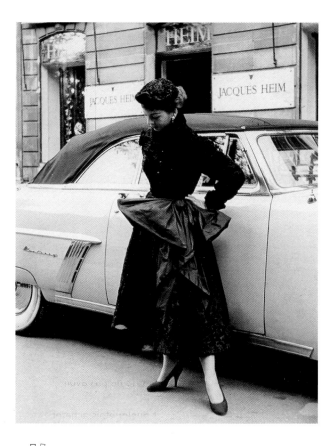

Willy Maywald,
« frileuse »,
redingote
de Jacques Heim,
1953

Cat. 40
Jacques Heim,
robe d'été,
1949

d'origine polonaise, Isidore et son épouse Jeanne Heim ouvrent une maison
de fourrure, en août 1898, au 48, rue Lafitte. Jacques, leur fils, est né en 1899.
Après avoir suivi des études de dessin, il succède à ses parents en transformant
progressivement la maison. En 1925, Sonia Delaunay dessine pour lui
des manteaux très remarqués dans « la boutique simultanée » de l'Exposition

Un exemple : Jacques Heim

des arts décoratifs. Prospère, la maison est transférée en 1934
au 50, avenue des Champs-Elysées puis, en 1936, au 15 de l'avenue Matignon.
En 1958, Jacques Heim est élu président de la Chambre syndicale de la couture,
jusqu'en 1962. Il s'éteint en 1967.
Depuis 1987, le musée de la Mode et du Costume conserve un ensemble
de plus de cent costumes et accessoires qui couvre les quarante années d'activité
de la maison Jacques Heim. Ce fonds, provenant en majorité de la garde-robe
de Madame Jacques Heim, a été enrichi par l'acquisition en 1993
d'un ensemble d'archives, de dessins d'ateliers, de photographies et
de documents couvrant la période 1935-1968.

les collections

Elli Medeiros
habillée par
Jean-Charles
de Castelbajac,
pour la couverture
de l'album
Bom Bom, 1987

Ia décision de Guillaume Garnier, précédent conservateur en chef, de créer en 1987 le département de création contemporaine reposait

La création contemporaine

sur un constat simple : le musée ne saurait ignorer le vaste mouvement qui affecte le prêt-à-porter depuis la fin des années 1960, marqué notamment par l'émergence du phénomène des créateurs de mode en France comme dans d'autres pays. Tel est donc le champ d'intervention de ce département.

Pour constituer un fonds, son activité s'est orientée dans deux directions. D'une part, tenter de retrouver des pièces et des témoignages de ce passé récent. Mais force fut de constater que la plupart d'entre eux avait disparu : à la différence de la haute couture, le prêt-à-porter de cette époque n'était pas culturellement valorisé et le musée ne s'était pas soucié d'en conserver des exemples. D'autre part, porter ses efforts, avec des résultats plus probants, sur le prêt-à-porter actuel, et en particulier celui des créateurs. Ce travail fructueux a d'abord été rendu possible grâce à la générosité des créateurs et des autres acteurs du secteur (détaillants, journalistes...).

Puis, à partir de 1990, une politique d'achats a pu également être menée par la Ville de Paris, politique qui a été renforcée grâce au soutien financier de la profession (DEFI) et de la Société de l'histoire du costume.

La volonté de constituer des ensembles cohérents, représentatifs de la démarche de certains créateurs, caractérise la démarche du musée. Aussi, d'une manière systématique, l'entrée d'un costume dans les collections s'accompagne-t-elle de la réunion d'un ensemble de documents (dessins, photographies, catalogues, vidéos) permettant de le replacer dans son environnement. Comprendre et « traiter de la mode » contemporaine du prêt-à-porter impose d'établir des contacts étroits avec les personnalités engagées dans leur création, comme l'a d'ailleurs démontré en 1992 la première exposition du département, « Le monde selon ses créateurs ». Aujourd'hui, plus de six cents costumes constituent le fonds de ce département. A l'image et à la vitesse du monde qu'il est chargé de suivre, il doit manifester en permanence sa présence pour s'affirmer comme un acteur à part entière dans la galaxie de la mode.

les collections

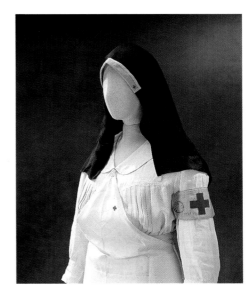

Cat. 23
Tenue d'infirmière
de la Croix-Rouge
française,
1914-1918

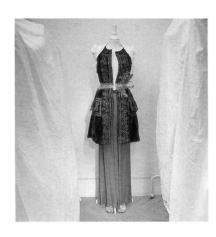

Françaix ?

Martin Margiella,
costume de théâtre ancien surteint,
manches coupées, ceinturé à la taille
par du scotch (été 1993), porté avec
une doublure de jupe en viscose grattée,
montée sur élastique (automne-hiver
1991-1992), et une structure d'épaule
en coton lavé (été 1990). Socques
japonaises montées sur talons cylindriques
(été 1989) et branche de buis à la taille.

les uniformes civils masculins constituent un des points forts du musée, qui conserve aussi quelques tenues féminines comme celles des hôtesses de l'air.

Uniformes civils

Le XVIIIᵉ siècle est représenté par des pièces très rares comme le manteau d'apparat de l'ordre du Saint-Esprit et celui de représentant du peuple. Napoléon contribua à la multiplication des costumes liés aux différentes fonctions gouvernementales, législatives, diplomatiques ainsi qu'administratives, et la bourgeoisie du XIXᵉ siècle maintint cette tradition, bien représentée au musée. Cependant, les plus fastueux sont incontestablement les costumes du premier Empire.
Une série de livrées officielles — royales et impériales — et privées, aux armes des grandes familles, complète les collections.

la collection renferme quelque 750 tenues. La pièce historique la plus ancienne est l'habit du dauphin, fils de Marie-Antoinette.

Cet ensemble confirme l'absence de mode spécifique à l'enfance jusqu'à la fin du XIX^e siècle. Cependant, quelques caractéristiques différencient les vêtements d'enfants

Modes enfantines

de ceux des adultes: de 1807 à 1860, les jupes, raccourcies au mollet, laissent apparaître le pantalon de lingerie, symbole de l'enfance.

En 1846, le prince de Galles lance le costume marin, qui devient l'uniforme des enfants sages: jupe plissée pour les filles, culotte ou pantalon pour les garçons.

En 1890 et 1908, la robe américaine, froncée sous un empiècement, et la robe à ceinture basse sont à la mode. Vers 1920, la barboteuse remplace la robe portée jusqu'alors par les petits garçons, et à la fin des années 1930 la robe à manches ballon et corsage à smocks s'impose. Elle est toujours la robe «habillée». La guerre bouleverse les habitudes: les filles portent le pantalon long emprunté aux hommes. Les textiles nouveaux et le rejet des contraintes conduisent à la création de vêtements pratiques et confortables. Les dons de vêtements d'enfants sont de plus en plus rares. Les tenues habillées ont quasiment disparu du vestiaire enfantin. Les vêtements circulent d'enfant en enfant et se retrouvent, en fin de course, usés et défraîchis, alors indignes d'entrer dans un musée.

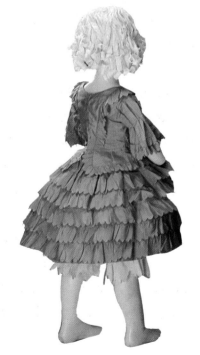

Cat. 12
Robe de cérémonie
de petite fille,
vers 1855-1858

les collections

L'histoire du département Accessoires est en tout point semblable à celle des costumes. Les pièces les plus anciennes proviennent de la collection Leloir et remontent au XVIIe siècle.

Depuis 1920, c'est grâce au fonds Leloir, aux dons de particuliers, de couturiers et de créateurs que s'est constituée notre collection. D'une très grande richesse, elle s'est formée sans véritable cohérence, au hasard des enrichissements. Ces dons portent le plus souvent sur les mêmes types

Les accessoires du musée

d'objets, soit parce qu'ils sont chargés par le donateur d'une grande importance affective, soit parce qu'ils rappellent à leur auteur un moment clé de son œuvre. Ainsi, chapeaux et chaussures tiennent une grande place dans nos collections, tandis que les objets de vitrine, souvent précieux, évocation sentimentale ou patrimoine familial, sont restés dans les familles. Quant aux accessoires portés dans la vie quotidienne, ils font défaut car ils sont jugés indignes des musées.

Depuis 1980, la Ville de Paris, la S.H.C. et le Cercle de l'éventail ont coordonné leurs efforts pour soutenir la politique d'acquisitions du musée, politique qui passe dorénavant par le marché de l'art. Là encore, le musée a choisi de combler les lacunes des collections et d'acquérir des pièces exceptionnelles ou historiques.

De 1985 à 1990, le musée a décidé de renforcer certains secteurs du département déjà bien développés comme les éventails, les peignes, les boucles et boutons. Depuis 1990, les acquisitions d'accessoires exceptionnels se font en relation plus étroite encore avec les autres départements, afin que chaque moment de mode soit parfaitement illustré aussi bien par ses costumes que par ses accessoires. Depuis peu, le musée a ouvert un nouveau secteur, le bijou fantaisie.

Nombre de pièces du département: 40 000 environ.
Pièce la plus ancienne: peigne liturgique du XIe siècle.
Quelques chiffres: 5 000 chapeaux, 5 000 chaussures, 500 sacs et bourses, 2 500 éventails, 600 cannes et ombrelles, 1 000 boucles, 600 peignes...

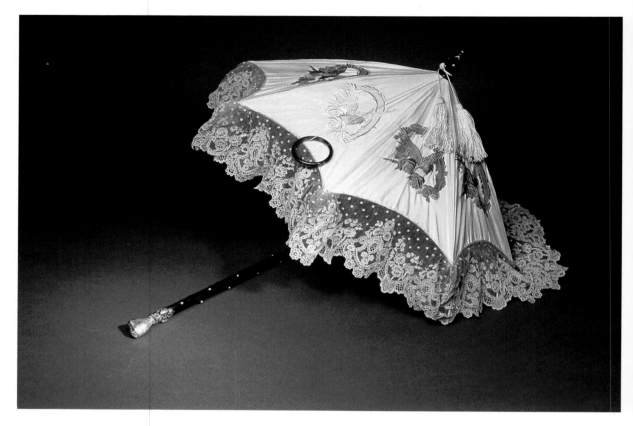

ci-contre
Cat. 91
Peigne
vers 1830

28 les collections

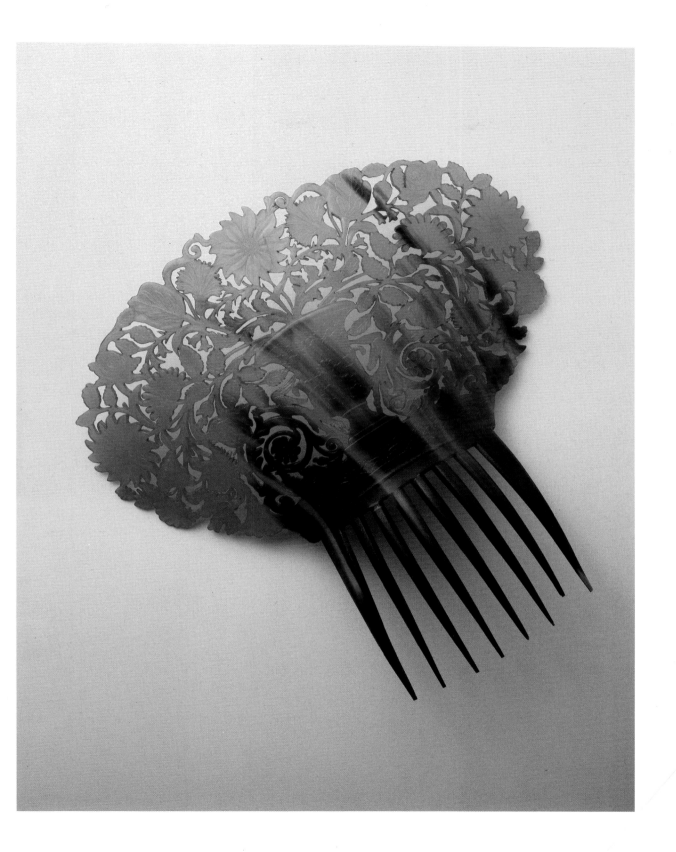

la plus ancienne des 1 350 dentelles conservées au musée est une paire de manchettes réalisées aux fuseaux entre 1590 et 1610.

Dentelles

Beaucoup de pièces exceptionnelles des XVIIᵉ et XVIIIᵉ siècles sont entrées en 1921, grâce au legs Rigaud. En 1976 puis en 1977, les dons Calan, Ayala, puis Bargas et Brach ont heureusement complété la collection.

Aussi les différentes techniques sont-elles bien représentées : parmi les dentelles aux fuseaux, 70 Malines, 200 Valenciennes et 100 Chantilly, et, parmi les dentelles à l'aiguille, 50 Alençon et 100 au point de gaze. Les pièces les plus rares sont deux corsages réalisés directement en Chantilly, respectivement en 1860 et 1875. 24 barbes datent du XVIIᵉ siècle, ainsi qu'un ensemble de voiles de mariées en blonde datant du XIXᵉ siècle.

bourse, réticule, sac à main, quel que soit son nom, son existence est liée à l'ampleur du vêtement tandis que les poches se dissimulent sous

Sacs

les paniers, crinolines et tournures. Les robes droites de 1795, reprises en 1908, imposent le sac à main. Les années 1920 et 1930 consacrent la pochette assortie au vêtement, telle celle de la maharani de Pudukota, griffée Cartier. Quant au sac à bandoulière, créé fortuitement en 1937 pour Schiaparelli, il annonce les sacs fourre-tout des années de guerre. Certaines pièces du musée s'inspirent des mouvements artistiques : sac-bouquet néo-romantique par Piguet, pochette aux cavaliers asiatiques par Germaine Guérin, ou encore sac-appareil de photo surréaliste. Actuellement, le grand sac à poches multiples, porté sur l'épaule, reste l'accessoire indispensable des femmes actives.

Connue dès l'Antiquité, l'ombrelle devient un véritable phénomène de mode de 1840 jusqu'à sa disparition, dans les années 1930.

Ombrelles

Dentelle, soie brodée ou simple taffetas écossais, écaille, corail, nacre ou bois tourné, l'extrême richesse comme la plus grande simplicité des quelque 300 pièces datées de ces années-là confirment l'usage de l'ombrelle pour toutes les femmes.

L'ombrelle-marquise, dont le manche se replie, est l'ombrelle du second Empire. Quant à l'ombrelle-éventail conservée au musée, dont la couverture peut se placer horizontalement en ombrelle et verticalement en éventail, ou l'ombrelle-chapeau que portait une curiste, ancêtre de la donatrice, elles illustrent toute la créativité des fabricants.

La vie sportive et active a eu raison de son existence. Aujourd'hui, on ne la retrouve qu'occasionnellement – quelques mariées romantiques et quelques créateurs l'assortissant à des tenues estivales.

Cat. 115
Schiaparelli,
sac « lanterne »,
1939

les collections

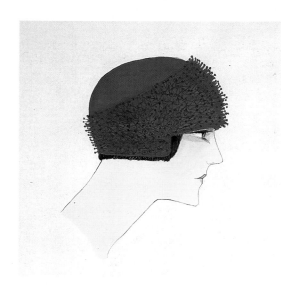

Cat. 126
Madeleine
Panizon,
dessin
pour le casque,
1927-1928

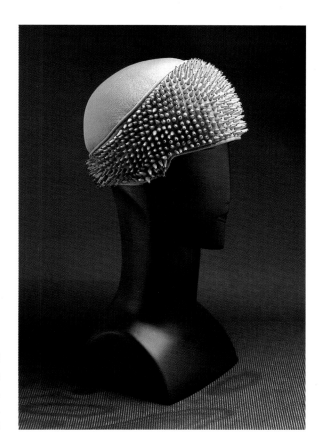

Cat. 126
Madeleine
Panizon,
casque,
1927-1928

les collections

bjet utilitaire assurant la protection du pied ou objet de mode ?
Les deux acceptions sont-elles conciliables ?
Si les mules à pointe très effilée, don de la famille Balenciaga, et les talons
aiguilles illustrent la prééminence de la mode sur le fonctionnel, la boucle
qui, vers 1660, ferme la chaussure concilie esthétique et utilité.

Souliers

Le talon rouge à valeur de symbole aristocratique sous Louis XIV est, vers 1785,
placé sous la cambrure. Il disparaît en 1795, « anticomanie » oblige.
En 1802, on invente le cambrion et le talon revient. A la fin du XIXe siècle,
et jusque vers 1919, les femmes portent à la ville des bottines de cuir ou des
chaussures à guêtres. Le soir, jais et perles ornent les chaussures basses à talon
arqué. La chaussure à bride est le modèle des années 1920 telle la création
de Perugia portée par Mistinguett, l'escarpin à talon haut celui des années 1930.
Liège et rabane remplacent les matériaux traditionnels pour les modèles de
guerre conservés au musée. Le talon aiguille du New Look laisse la place au
talon plat et épais des mini robes de 1965. En 1970, on porte des cuissardes
et des mocassins à glands ou à chaînette dorée empruntés aux hommes,
et en 1979 des ballerines.
Santiags et baskets accompagnent le blue-jean alors que, deux fois par an, à
l'instar des couturiers, les bottiers-créateurs présentent leurs nouvelles créations.

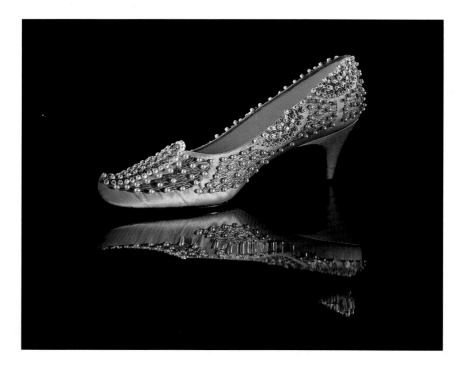

Cat. 129
Roger Vivier,
sandale du soir,
vers 1953

les collections

Châles cachemire

En 1982, le musée organisait l'exposition « La mode des châles cachemire en France » et marquait ainsi le développement de la section des châles cachemire. Cette collection de 150 châles, qui provient des Indes, de France et de Grande-Bretagne, représente des productions de haute qualité comme d'autres plus populaires, débutant à la fin du XVIIIe siècle et se poursuivant sans lacunes jusqu'aux années 1870. La politique d'enrichissement est axée sur la production parisienne des châles, avec des fabricants comme Biétry, Gaussen ou Fortier et Maillard, mais aussi l'acquisition par la Ville de Paris, en 1993, d'une pièce exceptionnelle, un châle dessiné par Cauderc pour l'Exposition industrielle française, à Paris, en 1839.

Il convient de compléter cet aperçu par la belle collection de visites des années 1870-1880 confectionnées dans des châles de 1820 à 1850, et la documentation du Cabinet des arts graphiques : des factures, des cartes-adresses, des publicités, mais aussi des boîtes à châles de magasins parisiens.

Boucles

La collection de boucles de chaussure, de jarretière ou de ceinture ne comprenait jusqu'en 1980 qu'une cinquantaine de pièces. En 1990, la Ville de Paris acquiert la collection rassemblée par un amateur éclairé et historien du costume, Maurice Derumaux, qui avait patiemment rassemblé de 1975 à 1985 un ensemble de 350 boucles, essentiellement des boucles de chaussure du XVIIe au début du XIXe siècle. Depuis 1980, une politique de collecte systématique a permis de réunir au total 600 pièces, par les donations de fonds de mercier — don Blouqui en 1988 — ou de fabricant — don de la maison Mitler en 1986.

Eventails

La collection du musée est constituée de 2 500 éventails européens ou d'importation (Chine, Japon). La pièce la plus ancienne date de 1700, et la plus récente a été créée pour le musée par Yves Yacoël à l'occasion du Bicentenaire de la Révolution. De 1920 à 1981, cette section comprenait 400 pièces qui, toutes, avaient été offertes au musée. En 1981, l'opportunité d'acquérir une collection d'amateur l'enrichit de 200 éventails, représentant un panorama complet de 1750 à 1850. A partir de cette date, un effort constant d'enrichissement a été mené tant sur le plan artistique — éventails de Clairin ou d'Eugène Lami —, de la mode — créations de Poiret, Paquin, Dior ou Scheffer — que sur le plan économique ou social : éventails de mariage, de deuil ou publicitaires. En 1992, la Ville de Paris permit l'acquisition de 11 éventails exceptionnels du XVIIIe siècle, complétant ainsi une collection qui s'était jusque-là spécialisée dans les XIXe et XXe siècles.

Créé il y a dix ans à l'instigation de Guillaume Garnier, le Cabinet des estampes regroupe des documents variés dont le point commun est le support papier.

Le Cabinet des arts graphiques et de la photographie

Le fonds iconographique, constitué dès l'origine par la Société de l'histoire du costume, s'est enrichi de dons de gravures, dessins et documents divers qui avaient surtout un rôle de faire-valoir des costumes conservés. Cet usage garde son importance, mais l'accroissement notable de ce département montre combien les documents figurés apportent à la connaissance de la mode et du costume.

Conçu comme une extension de la réserve de la bibliothèque pour les pièces dénuées de texte, ce cabinet s'est développé autour des dépôts consentis en 1982, 1985 et 1993 par le musée Carnavalet, soit la totalité de ses cartons de gravures de mode, de dessins et d'un choix de factures du XIXe siècle.

Pour donner un panorama fidèle de la mode du XVIIIe siècle à nos jours, il faut combler les lacunes, notamment de dessins, par achats ou sollicitations de dons. Les collections de photographies ont pris, en dix ans, une grande importance, en particulier grâce aux dons d'anciens mannequins, constituant ainsi des ensembles sur divers couturiers. L'acquisition de fonds cohérents de maisons de couture — tels ceux de Boué sœurs, Raphaël et Jacques Heim — s'est ajoutée aux documents des dessinateurs d'atelier. Les cartons de défilés et les dossiers de presse, archives de demain, sont conservés systématiquement. On n'oublie pas la riche collection de cartons, particulièrement de modistes, dont les plus anciens remontent à la fin du XIXe siècle.

Les œuvres sont classées par techniques : dessins, estampes, photographies, patrons, factures et publicité, dossiers de presse et cartons d'invitation.

les collections

\mathcal{A}ppartenant aux deux faces du dessin de mode — illustration de presse et maquette de styliste —, le premier groupe compte 15 lavis pour *la Galerie des modes* de 1780 par Leclerc, Desrais et Saint-Aubin, et pour le XIXe siècle 25 aquarelles de Jules David, 22 d'Héloïse Leloir et plus de 1 000 croquis d'Anaïs Toudouze pour *la Mode illustrée*. Le XXe est bien représenté par Blossac, Bouët-Willaumez, Louchel, Pagès, Rouffiange.

Dessins

Dans le deuxième groupe, le dessin industriel est représenté pour le XVIIIe siècle par 199 maquettes de broderies de gilet, et pour le siècle suivant par 600 figurines de mode de 1860 à 1875. Pour le XXe siècle, nous possédons, parmi d'autres croquis précieux, ceux de Robert Piguet et de Madeleine Panizon pour Poiret, d'Ara pour Jenny et de Goma pour Patou.

\mathcal{C}onstitué essentiellement de gravures de mode hors texte classées par noms de périodiques

Estampes

et groupes de presse, l'ensemble est très riche pour la période 1785-1895.

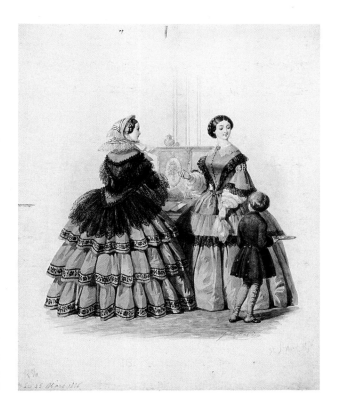

Cat. 74
Jules David,
robes de ville,
1856

les collections

Svend pour
Jacques Heim,
vers 1960,
chapeau béret
recouvert de
plumes de coq

On relève quelques noms prestigieux : Maywald, Kollar, mais surtout ceux
d'agences comme Scaïoni, Diaz, car il s'agit des photos destinées à la presse

Photographies

et diffusées par les maisons, notamment celles de Lucien Lelong entre 1925
et 1939 et de Jacques Heim entre 1953 et 1964.

On trouve de très nombreux patrons diffusés par les journaux ;
les collections les plus anciennes remontent à 1860,

Patrons

les plus riches datent des années 1950
(Modes de Paris, le Petit Echo de la mode).

Le fonds évoque plus particulièrement la mercerie entre 1780 et 1830.

Factures

Systématiquement conservés depuis 1985, ils sont accompagnés

Dossiers de presse

d'un jeu de photos et classés par maisons de couture.

les collections

râce au très riche ensemble de prototypes et de maquettes signés Mancini,
nous pouvons étudier aussi bien l'évolution de sa maison que son savoir-faire.
Formé par son père, bottier à Montmartre, René Mancini ouvre en 1936 une
boutique rue du Boccador. Très rapidement, il collabore avec les plus grands

Le créateur et son œuvre,
un exemple : le bottier Mancini

couturiers. De la rencontre, en 1954, avec Mademoiselle Chanel, naît la célèbre
sandale beige et noire, copiée dans le monde entier
et toujours actuelle.

Artisan-bottier avant tout, il perpétue les anciennes techniques de fabrication
et sculpte lui-même les formes de bois aux mesures de ses clientes célèbres.
En 1965, il adjoint à la collection haute couture une ligne de prêt-à-porter,
petites séries qui préservent cependant les qualités de la gamme Prestige.
Depuis quelques années, ses enfants en organisent la diffusion internationale,
comme en témoigne une boutique à New York, tout en continuant
à travailler pour les couturiers et la clientèle privée du monde du spectacle
et de la politique.

Huit personnes hautement qualifiées participent à la fabrication : formier,
styliste, patronnier, coupeur, mécanicienne en chaussure, monteur, finisseur
et bichonneur.

Les matériaux les plus variés — cuirs, reptiles, poissons, tissus, etc. — sont utilisés.

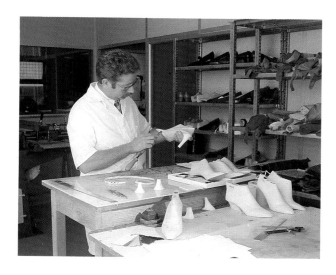

Atelier
de René Mancini :
le coupeur

Dans un souci déontologique, restaurateurs et conservateurs ont entrepris un vaste programme concernant l'ensemble des collections afin de les transmettre dans un état convenable aux générations futures.

La conservation préventive

Le musée applique les principes de conservation définis par l'ICOM. Hygrométrie et température étant liées, les conditions climatiques optimales impliquent 20 °C pour 50 % d'humidité relative, et une lumière fluorescente sans ultraviolet. La lumière détruisant coloris et tissus, les costumes ne sont pas exposés à plus de 50 lux. Le déménagement des collections a amené l'atelier à définir les manières de porter et de gérer les costumes. Sont ainsi évitées brutalité et superposition d'œuvres qui rompent les fibres textiles ; les costumes sont systématiquement contrôlés à chaque étape de leur cheminement, travail que facilite l'informatisation.

Jusqu'au milieu du XIXe siècle, les vêtements étaient portés fort longtemps et le commerce de friperie était alors plus important que celui des vêtements neufs ; en outre, le réemploi resta banal jusqu'au XXe siècle. Trois exemples montrent comment l'observation minutieuse permet de déceler transformations et adaptations.

Observation scientifique : transformations et adaptations

Le premier est une robe de cérémonie réalisée par la maison Leclère et Jankin, en 1896, à l'occasion du mariage de la fille de la commanditaire. Elle fut modifiée dès 1897 pour s'adapter à la nouvelle mode, les manches étant moins larges. La preuve en est apportée par les traces de piqûres aux emmanchures, mais ce travail, moins raffiné que le précédent, a probablement été réalisé à domicile. Le second montre comment un habit d'homme brodé, d'époque Louis XVI, transformé par les soins d'une maison de couture (griffe au nom de Deshayes) est devenu une jaquette de femme. Le dernier exemple porte sur le réemploi : dans un châle des Indes du milieu du XIXe siècle a été confectionnée, vers 1945-1947, une robe de chambre pour femme.

Cat. 26
Chéruit,
cape du soir,
1925

Cat. 20
Jaquette
de femme,
XVIIIe et vers 1887

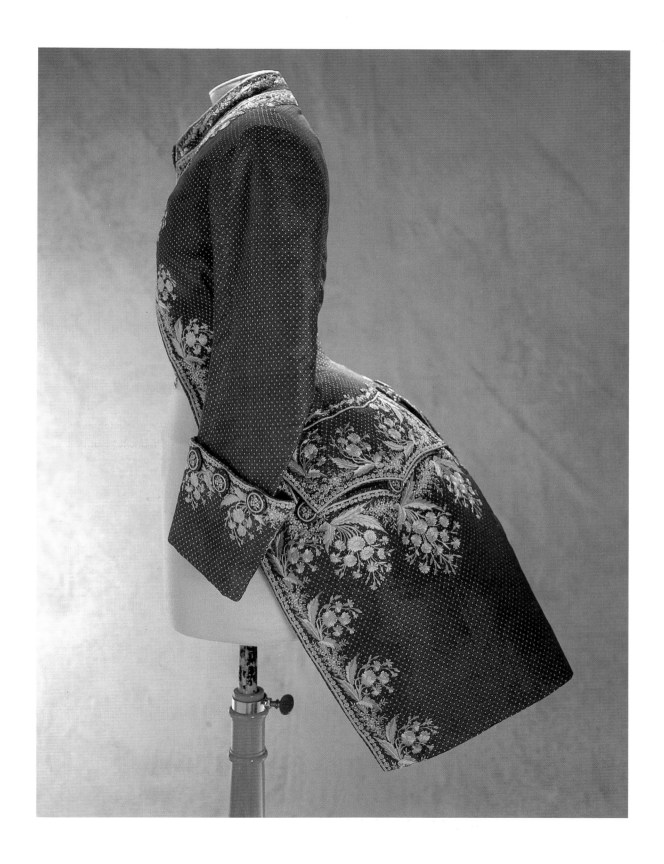

Пnique moyen pour un musée de costumes de faire connaître ses collections, les manifestations — thématiques : «Eventail, miroir de la Belle Epoque», «Uniformes civils» ; historiques : «Les années 30»,

Les expositions

«Modes et révolution» ; monographiques : «Givenchy», «Jacques Fath» — durent en moyenne quatre mois, en raison de la fragilité des tissus qui ne supportent pas la lumière. Ainsi le musée organise-t-il deux manifestations par an. Réalisées généralement à partir du fonds du musée, elles n'en nécessitent pas moins des emprunts aux collectionneurs et aux musées français et étrangers, ce qui en rehausse l'intérêt scientifique et l'éclat. Mais le musée présente aussi des expositions consacrées à d'autres aspects de la mode comme «Van Cleef & Arpels» en 1992. Pour chacune d'entre elles, les salles du musée sont totalement restructurées dans une mise en scène confiée à un scénographe. Outre le financement par l'association Paris-Musées, nous recevons souvent l'aide de mécènes tels que la Caisse nationale de prévoyance pour «Les accessoires du temps» en 1989, Shiseïdo pour «Le monde selon ses créateurs» en 1991, le Studio 44 pour «Le paradis des dames» en 1993, sans compter celle de certains de nos partenaires comme Givenchy ou Jacques Fath...

Depuis plusieurs années, les musées étrangers, curieux de l'histoire de la mode française, nous demandent soit de participer à de grandes manifestations, soit de présenter chez eux des expositions sur un sujet précis. Parmi les premières, on citera «Le siècle des Lumières» à Leningrad en 1987, ou «La Belle Epoque» à Essen en 1994. C'est au Japon que les secondes rencontrent le plus grand succès avec, entre autres, «Paul Poiret» en 1985, «Balenciaga» et «Lesage» en 1991, «Robes du soir» en 1994.

A l'automne 1994, l'exposition sur le blue-jean fera le point sur un sujet mythique où se rejoignent rêve et modes de la rue et de la couture.

Ⓖ diffusion de la connaissance

La bibliothèque

 l a bibliothèque du musée est ouverte au public depuis 1986. Son accès est réservé aux étudiants et aux chercheurs spécialisés, ainsi qu'à un large public de professionnels de la couture et de la mode ; il est limité à la consultation sur place. Le fonds documentaire est constitué de :

• plus de 5 000 livres et catalogues d'expositions ou de collections de musées français et étrangers,

• 180 titres de périodiques de mode des XIXe et XIXe siècles,

• 2 500 catalogues publicitaires et commerciaux de 1860 à nos jours. Ce fonds concerne essentiellement l'histoire du costume civil occidental depuis l'Antiquité et l'histoire de la mode. Les collections acquises par la bibliothèque proviennent autant d'achats que de dons de particuliers ou d'institutions, ainsi que d'échanges. Les ouvrages exposés reflètent un aspect important de la politique d'acquisitions de la bibliothèque, qui consiste à acquérir des ouvrages anciens de référence, des documents originaux, à combler les lacunes dans les collections de périodiques, ainsi que sur divers sujets : textiles, techniques de coupe, mode masculine... L'acquisition d'ouvrages choisis parmi la production éditoriale courante dans le domaine de la mode ou de l'histoire du costume constitue le second aspect de cette politique d'acquisitions. Outils privilégiés de la diffusion des modes ou de l'étude historique du vêtement et du costume, les documents exposés offrent un aperçu de l'abondante littérature et de la très riche iconographie dans ce domaine. Les collections de la bibliothèque, indispensables à toute recherche, s'intègrent naturellement à celles du musée.

Le service pédagogique et culturel

S on activité très diversifiée répond aux différents besoins du public. En plus des traditionnelles visites-conférences des expositions pour adultes et enfants, et des conférences-diapositives sur l'histoire du costume, au musée ou dans les écoles, le service propose des ateliers de couture pour enfants. Encadrés par des animatrices, les participants réalisent au musée ou dans les écoles des tenues inspirées des costumes anciens et illustrant leur programme d'histoire. Agathe, silhouette de papier habillée par les enfants, rencontre ainsi un franc succès auprès de la jeunesse. Des mallettes pédagogiques leur permettent de se familiariser avec les différents types de tissus. Par son approche soit historique soit pratique, ce service permet de comprendre la mode, son histoire et ses techniques.

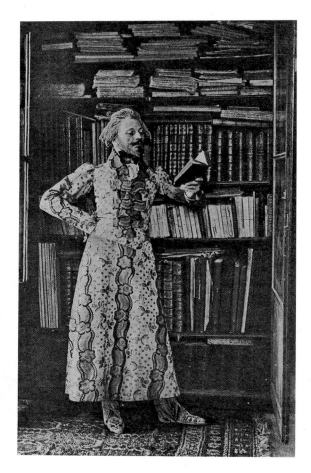

Maurice Leloir, fondateur de la Société de l'histoire du costume, dans une robe de chambre de 1830, conservée aujourd'hui au musée

La Société de l'histoire du costume (S.H.C.) a été fondée en 1907 par le peintre d'histoire et illustrateur Maurice Leloir, avec des artistes et des érudits, dans le but de créer un musée de costumes. Comme le spécifiaient déjà ses statuts, elle se proposait de favoriser les recherches scientifiques et leur publication, la création d'une bibliothèque et l'organisation de cours et de conférences. Très active, la Société publie bientôt un bulletin mensuel et organise des expositions de costumes « authentiques » en 1909 au musée des Arts décoratifs, en 1920 à l'hôtel Madrazzo, en 1937 et 1938 au Palais Galliera.

La Société de l'histoire du costume

En 1920, elle donne son fonds à la Ville de Paris mais doit attendre 1956 pour voir la naissance du musée.

Depuis lors, la Société, forte de ses 265 membres, nous aide très régulièrement ; les acquisitions, parfois réalisées en collaboration avec la Ville de Paris, en constituent le moyen le plus efficace. Ainsi, elle a acquis en 1989 plus de 100 pièces, et elle a participé en 1992 à l'achat du châle Ispahan, exemple de la production française de châles cachemire, et à celui de l'habit du premier dauphin. En outre, elle contribue financièrement à la restauration des œuvres du musée.

7 les sociétés d'amis du musée

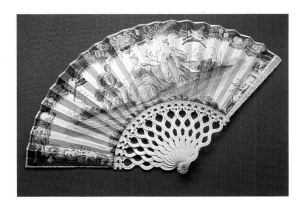

Cat. 83
Eventail plié,
1720-1730

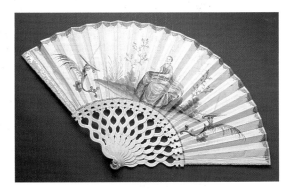

Le Cercle de l'éventail a été créé à l'initiative d'un groupe de collectionneurs éclairés et de professionnels de l'art qui désiraient rassembler des amateurs susceptibles de soutenir les efforts du département Eventails du musée.

Le Cercle de l'éventail

En 1985, l'exposition «Eventail, miroir de la Belle Epoque» a été le point de départ de cette expérience. Le Cercle de l'éventail débuta ses activités au début de l'année 1986. Soutenu par les efforts de bénévoles et d'adhérents fidèles, le petit groupe, constitué à l'origine d'une trentaine de passionnés, s'est actuellement élargi à 110 participants.

L'association a eu pour but, dans un premier temps, de développer un programme d'études et d'enrichir la collection du musée. La seconde étape a été la création des Editions du Cercle de l'éventail, qui se proposent de rééditer des textes anciens et de diffuser des études originales, comme celle qui a été consacrée aux feuilles d'éventails peintes par Pissarro. Ces éditions comptent, depuis 1993, une revue scientifique annuelle traitant d'un sujet spécifique, comme l'éventail et la publicité.

Depuis peu, le Cercle organise aussi des voyages d'études, des opérations de mécénat pour l'acquisition d'éventails anciens et d'artistes contemporains, ainsi que des campagnes de restauration. Quelques chiffres permettent de mieux saisir les efforts déployés au cours de ces huit années :

• Acquisition d'éventails de 1750 à nos jours : 50, dont 30 éventails publicitaires.
• Acquisition d'une documentation spécifique : livres, abonnements, cartes postales, catalogues commerciaux, archives d'éventaillistes, feuilles d'éventails.
• Voyages d'études : 4, organisés annuellement depuis 1990.
• Editions du Cercle de l'éventail : 5 publications et une revue annuelle depuis 1993.

Sélection de costumes, de dessins et d'accessoires du XVIII^e siècle à nos jours

Costumes XVIII^e siècle

**1 - Robe
à la française,
vers 1730-1740**
Soie, grand façonné.
Passementerie
de soie.
Acquisition Ville
de Paris, 1985.
Inv. 1985-1-208.

**2 - Robe
à la française,
vers 1755-1765**
Soie, cannetillé
lancé, broché.
Passementerie
de soie.
Acquisition Ville
de Paris, 1986.
Inv. 1986-68-1.

**3 - Robe
à la française,
vers 1760-1765**
Soie, gros de Tours
broché.
Passementerie
de soie. Dentelle
de coton moderne.
Don S.H.C., 1986.
Inv. 1986-1-592.

**4 - Paire
d'engageantes**
Lin, toile. Broderies
au point de feston
et point de reprise,
jours travaillés
sous fils tirés.
Don S.H.C., 1986.
Inv. 1986-1-677.

**5 - Gilet d'homme,
vers 1780-1785**
Soie, taffetas.
Broderies, fils de
soie polychromes,
point de chaînette
et broderie
au passé.
Don Melle R. Marie
Coquard, 1993.
Inv. 1993-170-1.

**6 - Costume
du dauphin,
vers 1789**
Taffetas de soie
rose, boutons en
passementerie.
Pantalon à pont,
dit en matelot.
Acquisition Ville
de Paris et S.H.C.,
1987 et 1992.
Culotte :
inv. 1987-2-47.
Habit :
inv. 1992-478-1.

Premier Empire

**7 - Robe parée,
vers 1810**
Gaze de soie crème,
brochée crème.
Don Mme Raymonde
Wilhelem, 1981.
Inv. 1981-77-2.

**8 - Manteau
de cour, 1810**
Cachemire pourpre,
brodé en soie
polychrome,
cannetille
et paillettes d'or.
Bordure
en broderie or.
Offert par Méhémet
Ali à l'impératrice
Marie-Louise
à l'occasion
de son mariage
avec Napoléon I^er.
Don comtesse
de Brantes, 1978.
Inv. 1992-1-X.

**9 - Habit de grand
maréchal du palais,
1813**
Velours amarante
brodé de fil d'argent
sur toutes les
coutures. Habit
porté par le général
Bertrand.
Don Paris-Musées et
Yves Saint Laurent,
1988.
Inv. 1988-2-31.

**10 - Habit
de cour,
veste et culotte,
premier Empire**
Velours en soie vert,
veste en soie.
Broderies au passé
en soie verte,
blanche
et en fil d'argent.
Acquisition Ville
de Paris, 1988.
Inv. 1988-2.

Epoque Louis-Philippe

**11 - Robe,
vers 1831**
Taffetas jaune
moutarde,
manches gigot.
Acquisition S.H.C.,
1994.
Inv. 1994-32-1.

Second Empire

**12 - Robe
de cérémonie
de petite fille,
1855-1858**
Taffetas de soie
glacé rose.
Acquisition Ville
de Paris, 1985.
Inv. 1985-1-398.

**13 - Robe de jour,
vers 1858**
Faille gris vert,
12 boutons en
passementerie gris
vert. Rubans plissés
et crantés,
col en application
de dentelle.
Acquisition Ville
de Paris, 1989.
Inv. 1989-2-33.

**14 - Robe
de grossesse,
vers 1860**
Moire violette
et passementerie.
Don Mme Ranson,
1982.
Inv. 1982-91-1.

**15 - Robe de jour,
vers 1866**
Taffetas violet
à raies noires,
rubans en satin noir,
dentelle du Puy noire.
Acquisition Ville
de Paris, 1988.
Inv. 1988-2-8.

Les débuts de la troisième République

**16 - Robe
de mariée,
vers 1874**
Faille crème.
Griffe :
« S. Decoul ».
Portée par
la grand-mère
de la donatrice,
Mme Lion, 1874.
Don Mme Jacques
Heim, 1987.
Inv. 1987-91-2.

**17 - Robe
de mariée,
vers 1885**
Ottoman et soie,
velours ciselé
et tulle crème.
Application de
fleurs d'orangers.
Griffe :
« Vicq-Vast / Paris ».
Don Mme Louis
Gravelin, 1983.
Inv. 1983-66-1.

**18 - Robe
de mariée,
vers 1898**
Satin blanc
et mousseline
blanche.
Griffe : « Mme
Boulanger, Paris ».
Aurait été portée
par la tante
de Mme Grès.
Don Mme Henning,
1985.
Inv. 1985-264-1.

**19 - Robe
de mariée,
vers 1900**
Moire crème
et mousseline crème.
Bordée de ruches
en bas.
Don docteur Segard,
1987.
Inv. 1987-191-36.

Transformations, et adaptations

**20 - Jaquette
de femme,
XVIII^e siècle,
et vers 1887**
Habit d'homme
Louis XVI, en soie
brodée au passé,
transformé
en jaquette
pour femme
par « Mme
Deshayes,
5, rue Taitbout,
Paris ».
Inv. 1991-168-X.

**21 - Robe de
cérémonie, 1896,
transformée
en 1898**
Taffetas violet,
broché mauve et noir,
mousseline violette.
Application
de fleurs blanches.
Griffe : « Mmes Leclère
et Jantin, Robes
et manteaux,
19, rue Louis-le-
Grand ». Portée
par la grand-mère
de la donatrice.
Don Melle Beau,
1976.
Inv. 1976-49-1.

**22 - Robe de chambre,
XX^e siècle**
Réalisée dans un
cachemire du
XIX^e siècle, cordelière
en soie et laine.
Ayant appartenu
à la mère de l'historien
Camille Jullian.
Don Mme Ghislaine
Dhers, 1990.
Inv. 1990-8-1.

XX^e siècle

La Première Guerre mondiale : uniformes

**23 - Tenue d'infirmière
de la Croix-Rouge
française**
Portée par Mme
Maurice Paillard.
Don docteur
Pierre Thiropoix,
arrière-petit-fils
de Mme Paillard,
1987.
Inv. 1987-77-1.

**24 - Uniforme
d'ambulancière
du Club féminin
automobile**
Griffe « John
Shannon & Son,
importé
d'Angleterre ».
Don Mme G. Munaut
d'Auriac, 1986.
Inv. 1986-118-1.

La mode masculine des années 1910

25 - Carette
Manteau-cape,
18 octobre 1910.
Acquisition, 1993.
Inv. 1993-95-1.

Les années 1920 : le dessin textile

26 - Chéruit
Cape du soir
à décor peint, 1925.
Acquisition Ville
de Paris, 1991.
Inv. 1991-550-1.

27 - Molyneux
Peignoir de plage,
vers 1922.
Tissu imprimé
de Bianchini Férier,
d'après un dessin
de Raoul Dufy.
Acquisition Ville
de Paris, 1993.
Inv. 1993-246-1.

**28 - Attribué
à Paul Poiret**
Robe du soir,
à décor brodé
d'inspiration
primitiviste.
Don Mme Martine
Gahinet, 1993.
Inv. 1993-397-2.

Les années 1930

**29 - Tenue
de mariée**
(robe, châle
et voile)
Portée par
Mademoiselle
Pasquier en 1932.
Don S.H.C., 1992.
Inv. 1992-1-1.

30 - Marindaz
Costumes
de cérémonie
pour garçonnets.
Don Mme
Kerangates, 1991.
Inv. 1991-295-
23/24/25.

catalogue

31 - Toilette de communiante
Portée par la donatrice le 16 mai 1939.
Don Mme Bouclier, 1991.
Inv. 1991-293-7.

La Seconde Guerre mondiale

32 - Lanvin, robe du soir
Hiver 1942-1943.
Acquisition Ville de Paris, 1990.
Inv. 1990-341-1.

33 - Veste réalisée dans un châle cachemire
Don Mme Marthe Doliveux, 1991.
Inv. 1991-261-1.

34 - Robe d'été, vers 1944
Don Mme Fregnac, 1985.
Inv. 1985-63-11.

Jacques Heim
Ensemble de tenues offertes en 1987 par la famille de Jacques Heim avec le concours de Paris-Musées

35 - Tailleur
Printemps 1937.
Inv. 1987-91-15.

36 - Tailleur
Printemps 1945.
Inv. 1987-91-37.

37 - Maillots de bain
Vers 1939 et 1946.
Inv. 1987-91-24-40B.

38 - « Qui perd gagne », robe d'été
Eté 1949.
Inv. 1987-91-59.

39 - Ensemble du soir, veste et robe
Hiver 1951.
Inv. 1987-91-71.

40 - « Canasta », robe d'été
Eté 1953.
Inv. 1987-91-73.

41 - Robe de cocktail
Automne-hiver 1953-1954.
Inv. 1987-91-68.

La haute couture

42 - Pierre Balmain
Ensemble de grand soir créé en 1959 et porté par Mme Christian Fouchet à la cour du Danemark.
Don Mme Christian Fouchet, 1992.
Inv. 1992-239-1.

43 - Pierre Balmain
Robe du soir.
Don Mme Dassault à la S.H.C., 1993
Inv. 1993-394-1.

44 - Carven
Robe du soir, hiver 1989-1990.
Don Melle Carven, 1993.
Inv. 1994-8-1.

45 - Chanel par Karl Lagerfeld
Robe du soir, printemps-été 1993.
Don maison Chanel, 1993.
Inv. 1993-395-1.

46 - Courrèges
Robe du soir, 1979.
Portée par Mme Valéry Giscard d'Estaing.
Don maître Yves Dousset, 1992.
Inv. 1992-438-1.

47 - Christian Dior « Gloriosa », tailleur pantalon, blouse et étole, automne-hiver 1993-1994.
Don maison Christian Dior, 1994.
Inv. 1994-55-3.

48 - Miss Dior
Robe d'après-midi.
Don Melles Schulé Zoubaloff, 1993.
Inv. 1993-350-4.

49 - Givenchy
Robe du soir, printemps-été 1993.
Don maison Givenchy, 1994.
Inv. 1994-24-1.

50 - Christian Lacroix
Tailleur du soir, automne-hiver 1989-1990.
Don maison Christian Lacroix, 1990.
Inv. 1990-3-1.

51 - Olivier Lapidus « Gruau », robe du soir, hiver 1991-1992.
Don Olivier Lapidus, 1994.
Inv. 1994-28-1.

52 - Guy Laroche
Robe du soir portée par Mme Georges Pompidou, printemps-été 1979.
Don maison Guy Laroche, 1986.
Inv. 1986-31-4.

53 - Hanae Mori
Robe du soir, automne-hiver 1985-1986.
Don maison Hanae Mori, 1988.
Inv. 1988-137-1.

54 - Per Spook
Ensemble du soir, automne-hiver 1991-1992.
Don maison Per Spook, 1994.
Inv. 1994-27-1.

55 - Nina Ricci « Nina », robe du soir, printemps-été 1987.
Modèle créé pour le lancement du parfum Nina.
Don maison Nina Ricci, 1993.
Inv. 1993-396-1.

56 - Yves Saint Laurent
Ensemble du soir, printemps-été 1992.
Don maison Yves Saint Laurent, 1994.
Inv. 1994-25-1.

57 - Saint Laurent Rive Gauche
Ensemble, 1976.
Don M. Roger Goldet, 1992.
Inv. 1992-433-2.

58 - Jean-Louis Scherrer
Robe de mariée, hiver 1992-1993.
Don de la maison Jean-Louis Scherrer, 1994.
Inv. 1994-17-1.

59 - Philippe Venet
Robe de cocktail.
Legs Halphen-Clore, 1993.
Inv. 1993-351-1.

60 - Emanuel Ungaro
Manteau du soir, 1970.
Acquisition Ville de Paris, 1993.
Inv. 1993-87-3.

La création contemporaine

Sélection de costumes de Jean-Charles de Castelbajac, Jean Colonna, John Galliano, Jean-Paul Gaultier, José Levy, Martin Margiela, Claude Montana, Popy Moreni, Naf Naf, Elisabeth de Senneville, Yohji Yamamoto.

Le Cabinet des arts graphiques et de la photographie

61 - Duhamel (d'après Defraisne)
Bonnets, boucles de chaussure.
Eaux-fortes coloriées à la main. Planche du *Magasin des modes nouvelles françaises et anglaises*, 1788.
Inv. K 2281-2282-2283-2284.

62 - Jules David (1808-1892), dessin aquarellé et gouache
Robes de ville.
Toilettes d'été et d'automne.
Planches préparatoires pour gravures de modes parues dans *le Moniteur de la mode*, 1849-1856.
Crayon, gouache et aquarelle sur carton.
Acquisition Ville de Paris.
Inv. K 1341-1345-1346-139.

63 - Nathalie Ehrenbourg-Mannati, dessin, lavis et aquarelle
Maquette pour tissu de robe.
Atelier Mannati, années 1920.
Maquette de tissu imprimé pour une veste, vers 1925.
Inv. K 2280.
Inv. K 2279.

64 - Lucien Lelong, modèles du soir et de ville, 1925-1933
Photographies de Scaïoni.
Inv. 1986.

65 - Yvonne Juillet
Maquette pour tissu, vers 1940.
Inv. K 2285.

66 - Arik Nepo, photographie
Manteau de Jacques Heim porté par Maria Mauban dans « Félix » de Henry Bernstein. Paris. Théâtre des Ambassadeurs, 1951.
Inv. K.G.V 89.

67 - Willy Maywald, photographie
Jacques Heim.
Modèle « Frileuse », automne 1953, photographié devant la maison de couture.
Acquisition, 1993.
Inv. K 1547.

68 - Jacques Heim, modèles printemps-automne 1953
Photographies de divers photographes.
Archives de références de la maison Heim.
Inv. K 1547.

Sélection d'accessoires

Boucles, XVIII^e siècle

81 - Boucles de chaussure et jarretières, fin XVII^e siècle-1820
Sélection de boucles sur les 350 pièces de la collection Derumaux appartenant au musée.
Acquisition Ville de Paris, 1990.

Eventails, XVIII^e siècle

82 - Eventail plié « Départ d'Alexandre », vers 1710
Feuille cannepin gouaché, monture nacre, d'après Coypel.
Acquisition Ville de Paris.
Inv. 1981-95-55.

83 - Eventail plié « Pommes d'or », vers 1720
Feuille cannepin gouaché, monture ivoire.
Acquisition Ville de Paris.
Inv. 1992-7-9.

84 - Eventail plié « Cabriolet trompe-l'œil », 1750-1760
Feuille papier gouaché, monture ivoire, panaches nacre.
Acquisition Ville de Paris.
Inv. 1992-7-2.

85 - Eventail plié « Cabriolet », vers 1760
Double feuille papier gouaché, monture ivoire.
Fonds ancien.
Inv. 1992-498-X.

86 - Eventail plié
« Triple cabriolet »,
vers 1770
Triple feuille
papier gouaché,
monture ivoire.
Acquisition Ville
de Paris.
Inv. 1992-7-1.

87 - Eventail plié
« L'enlèvement des
Sabines », 1766
Feuille papier
gouaché,
monture ivoire.
Don S.H.C.
Inv. 1993-300-1.

88 - Eventail plié
« Le couronnement
de la Rosière »,
vers 1780
Feuille papier
gouaché,
monture ivoire.
Acquisition Ville
de Paris.
Inv. 1981-95-49.

**Peignes,
époque Restauration**

89 - Peigne « Girafe »,
vers 1830
Ecaille repercée.
Dépôt musée
Carnavalet.
Inv. 1987-51-202.

90 - Peigne
« à l'espagnole »,
vers 1830
Ecaille repercée,
dent 1900.
Dépôt
musée Carnavalet.
Inv. 1987-51-206.

91 - Peigne
« à l'espagnole »,
vers 1830
Corne teintée
repercée,
façon écaille blonde.
Dépôt
musée Carnavalet.
Inv. 1987-51-196.

**Eventails et objets
de vitrine, époque
Restauration**

92 - Deux éventails
brisés, 1818-1820
Corne blonde
repercée,
pointe cloutée acier.
Don M. Dutilleul
Francœur.
Inv. 1984-35-1.
Acquisition Ville
de Paris.
Inv. 1981-95-80.

93 - Bourse,
vers 1820
Perlée, monture
métal doré.
Don M. Dutilleul
Francœur.
Inv. 1984-35-5.

94 - Deux éventails
brisés
« Aux myosotis »,
vers 1820
Corne blonde
repercée,
peinte, cloutée.
Don Mme de
Joannis.
Inv. 1970-91-9.
Don Melle Elisabeth
Vaux de Folletier.
Inv. 1990-116-2.

95 - Deux éventails
brisés
« Aux cercles »,
vers 1820-1825
Corne blonde
repercée, peinte.
Acquisition Ville
de Paris.
Inv. 1981-95-96.
Don Melle Paule
Gilodes.
Inv. 1985-73-18.

96 - Trois éventails
brisés,
vers 1820-1830
Corne blonde
repercée,
cloutée d'acier.
Acquisition Ville
de Paris.
Inv. 1981-78 ;
Inv. 1981-79 ;
Inv. 1981-95.

97 - Paire
de boucles
de chaussure
et de ceinture,
vers 1820
Perles d'acier poli.
Acquisition Ville
de Paris.
Inv. 1990-148-275
(a, b) 342.

98 - Bourses
à deux anneaux,
vers 1830
Jersey à rayures
crème et vertes,
palmettes jaunes,
brodé et garni
de perles d'acier.
Don Melle Marie-
Louise Lemonnier.
Inv. 1975-11-1.

99 - Eventail brisé
« Souvenir »,
vers 1820
Ivoire repercé.
Don Melle Elisabeth
Vaux de Folletier.
Inv. 1986-95-17.

100 - Eventail brisé
« Quatre images »,
vers 1820
Ivoire repercé,
quatre scènes
peintes, l'éventail
peut s'ouvrir
dans les deux sens.
Acquisition Ville
de Paris.
Inv. 1981-95-87.

101 - Eventail plié
« L'enlèvement
au sérail »,
1815-1818
Feuille gravée
et gouachée,
monture écaille
blonde,
panache métal doré.
Acquisition Ville
de Paris.
Inv. 1981-95-31.

102 - Eventail plié
« Amoureux
à la fontaine »,
vers 1815
Feuille gravée
et gouachée,
monture métal doré,
panache orné
d'améthystes.
Don Mme de
Joannis.
Inv. 1970-91-11.

103 - Boucle
de ceinture,
vers 1815
Métal doré estampé
garni d'améthystes.
Acquisition Ville
de Paris.
Inv. 1990-148-167.

104 - Eventail brisé
« A la cathédrale »,
vers 1830
Corne percée,
panaches métal doré.
Acquisition Ville
de Paris.
Inv. 1981-95-117.

105 - Porte-bouquet
« A la cathédrale »,
vers 1830
Métal doré, manche
opaline verte.
Acquisition Ville
de Paris.
Inv. 1990-121-1.

106 - Eventail brisé
« nécessaire
de toilette »,
vers 1830
Corne façon écaille,
3 cartels gouachés,
éventail
« à système » portant
dans ses panaches
des épingles.
Acquisition Ville
de Paris.
Inv. 1981-95-83.

107 - Eventail brisé
« A la cathédrale »,
vers 1830-1835
Bois repercé
et gouaché.
Don Cercle
de l'éventail.
Inv. 1987-62-1.

108 - Eventail brisé
« Aux pétales »,
vers 1815
18 pétales
en taffetas crème
peint de fleurs
gouachées.
Monture ivoire
repercée, incisée.
Boîte à la forme.
Don Mme Marthe
Doliveux.
Inv. 1992-238-1.

109 - Eventail plié
« Walter Scott »,
vers 1845
Feuille papier
gouaché, panache
en ivoire orné
d'un miroir entouré
de métal doré.
Acquisition Ville
de Paris.
Inv. 1981-95-18.

110 - Porte-bouquet,
vers 1845
Métal doré
estampé orné
de deux miroirs,
manche nacre.
Acquisition Ville
de Paris.
Inv. 1990-117-1.

Châle cachemire

111 - Châle carré
« Ispahan »
Cachemire,
Paris, 1834.
Dessiné par Couder
et fabriqué
par Gaussen.
Acquisition Ville
de Paris avec
la participation
de la S.H.C., 1993.
Inv. 1993-83-1.

**Ombrelles-marquise,
vers 1860**

112 - Toile de soie
crème, guirlande
florale verte.
Carcasse en fanon
de baleine.
Poignée ivoire sculpté,
tête de lévrier.
Don de Madame
Harlay, 1972.

113 - Application
Duchesse
de Bruxelles
au fuseau
Carcasse
en fanon de baleine.
Poignée ivoire.
Signée Dupuy.
Don Galéa, 1962.

114 - Chantilly
faite à la main
Carcasse
en fanon de baleine.
Poignée écaille
blonde.
Signée Verdier.
Fonds ancien.

115 - Chantilly
mécanique
Carcasse
en fanon de baleine.
Poignée ivoire
sculpté de roses,
chien courant.
Fonds Leloir, 1920.

116 - Dentelle
« Frivolité » en lin
Carcasse
en fanon de baleine.
Poignée ivoire
sculpté de grappes
et feuilles de vigne.
Don de Madame
Rosine Delamare,
1986.

117 - Toile
de soie crème
à motifs cachemire
polychromes
à disposition
Carcasse métallique.
Poignée ivoire torsadé
et perles de corail.
Acquisition Ville
de Paris, 1989.

118 - Soie crème,
moirée, imprimée
sur chaîne de fleurs
dans le style
du XVIIIe siècle
Carcasse métallique.
Poignée ivoire
sculpté.
Acquisition Ville
de Paris, 1985.

119 - Dentelle
mécanique.
Carcasse
en fanon de baleine.
Poignée ivoire
sculpté grappes
et feuilles de vigne.
Don S.H.C., 1994.

120 - Taffetas
de soie crème, brodé,
au point lancé,
d'oiseaux. Volant
dentelle d'Alençon
à l'aiguille
Carcasse métallique.
Poignée écaille
et perles fines,
perle baroque
montée sur bague
or ciselé.
A appartenu
à la baronne
Fiorella Favard
de l'Anglade.
Signée Verdier.
Acquisition Ville
de Paris, 1988.

121 - Chantilly faite
à la main
Carcasse
en fanon de baleine.
Poignée ivoire
sculpté de roses.
Fonds ancien.

122 - Chantilly
mécanique
Carcasse
en fanon de baleine.
Poignée béquille
en ivoire et corail
sur bague d'or
tressé.
Don Mme Barnaud-
Pievac, 1985.

123 - Chantilly
faite à la main
Carcasse métallique.
Poignée ivoire
sculpté de roses.
Don Mme Lavallée.

124 - Dentelle
mécanique
Carcasse en fanon
de baleine.
Poignée bois
imitation bambou
et écaille.
Fonds ancien.

125 - Soie brochée
bleue
Carcasse
en fanon de baleine.
Poignée bois tourné.
Don Galéa, 1962.

Accessoires
1920-1960

126 - Madeleine
Panizon
Casque, 1927-1928.
Crêpe de soie
gris clair, orné
de petits cônes
de papier gris
terminés par
une perle noire.
Accompagné
de son dessin
original.
Don Mme Buisset,
1958.
Inv. 1958-9-13.

127 - Schiaparelli
Sac « Lanterne »,
1939.
Cuir noir,
monture intérieure
en métal doré
gravé d'après
un dessin de Dali ;
lanterne alimentée
par une pile
électrique.
Acquisition Ville
de Paris.
Inv. 1992-59-1.

128 - Jean-Guy
Vermont
Sac du soir,
1955-1960.
Fond de perles
Ceylan blanc cassé,
pétales d'organza
brodé de perles
de cristal dans
lesquelles
sont passés
des fils de couleur.
Don M. Jean-Guy
Vermont, 1994.
Inv. 1994-36-1.

129 - Roger Vivier
Sandale du soir,
1963.
Satin rose
orné d'un motif
brodé en relief,
bout pointu,
talon aiguille.
Don M. Roger Vivier.
Inv. 1977-77-7.

Chaussures
Dons M. René
Mancini,
1978-1994

130 - Sandale
à lanières
Chevreau doré,
talon à gorge,
1950.
Inv. 1978-76-1.

131 - Escarpin
Satin de soie
bleu ciel, broderie
polychrome, talon
à gorge, 1950.
Inv. 1978-76-2.

132 - Sandale
pour Chanel
Chevreau beige
et satin noir,
talon aiguille, 1957.
Inv. 1994-13-1.

133 - Escarpin
Crocodile noir,
talon aiguille, 1960.
Inv. 1994-13-2.

134 - Sandale
Crêpe de soie noir,
trois boutons boule
en passementerie,
talon aiguille, 1960.
Inv. 1994-13-3.

135 - Sandale
Chevreau marron
et beige,
talon aiguille.
Le modèle
du plastron beige
a été créé
pour Mademoiselle
Chanel
personnellement
en 1960.
Inv. 1994-13-4.

136 - Ballerine
bout carré
Chevreau, losanges
beige clair et foncé,
1965.
Inv. 1978-76-9.

137 - Sandale pour
Saint Laurent
Velours de soie
framboise et cuir
doré, talon à gorge,
1968.
Inv. 1978-76-4.

Maquettes
sur forme en bois

138 - Sandale
Reps de soie vert
amande, cœur en
chevreau vert, 1950.
Inv. 1978-76-7.

139 - Sandale
Satin de soie
rouge cerise, 1950,
n° 1160.
Inv. 1978-76-8.

140 - Sandale
Chevreau deux tons
de vert jade, 1950.
Inv. 1978-76-9.

141 - Escarpin
Toile et chevreau
beige, 1958,
Caroline 58.
Inv. 1978-76-10.

Accessoires
1980-1990

142 - Lesage
Ensemble « Poisson
rouge », été 1990.
Inv. 1993-266-1.
Inv. 1993-266-2.
Inv. 1993-266-3.

Sac « Coquillage »
Paillettes et perles
blanches, poissons
rouges pailletés
rouge dégradé.
Poignée métal doré.

Ombrelle
Toile irisée
turquoise, garnie
poissons rouges,
bulles d'air
et coquillages
blancs, pommeau
gros coquillage.

Eventail plié
Tulle turquoise,
monture plexiglas
transparent,
panache garni
d'un poisson rouge.
Inv. 1994-36-1.

143 - Isabelle Leourier
Chapeau « Poisson
rouge », 1992.
Gaze vermillon.
Acquisition S.H.C.,
1994-37-1.

144 - Jacques
Pinturier
Chapeau, 1986.
Fil de fer recouvert
de velours noir.
Don M. Jacques
Pinturier, 1994.

145 - Chapeau « Point
d'interrogation »,
1990
Canevas de peintre
noir laqué.
Don M. Jacques
Pinturier, 1994.

146 - Nguyen
Van Minh
Deux aumônières,
1993.
Laque marron
et laque verte.
Acquisition Ville
de Paris, 1993.
Inv. 1993-268-1.
Inv. 1993-268-2.

147 - Line Vautrin
Bijoux
Collier « Saint
Nicolas », 1943.
Bronze doré.
Don Mme Marthe
Doliveux.
Inv. 1992-238-3.

148 - Cache-chignon,
vers 1950
Bronze doré.
Acquisition Ville
de Paris.
Inv. 1987-2-42.

149 - Peigne-boucle
d'oreille,
1950-1953
Bronze doré.
Acquisition Ville
de Paris.
Inv. 1987-2-43.

150 - Monture de sac
« Rue de Paris »,
1950-1955
Bronze argenté.
Acquisition Ville
de Paris.
Inv. 1987-2-46.

151 - Sautoir « Barbe
bleue », 1950-1955
Bronze doré.
Don Mme Line
Vautrin, 1994.

152 - Boîte rébus
« Oisivité est
mère de tous
les vices »,
1950-1960
Bronze doré.
Don Mme Line
Vautrin, 1994.

153 - Boutons
Don M. Roger
Rouffiange.
Inv. 1981-45-2.,
et don Mme Line
Vautrin, 1994.

ISBN 2-87900-174-9
© Paris-Musées,
1994

Editions des musées
de la Ville de Paris

Diffusion Paris-Musées

31, rue
des Francs-
Bourgeois
75004 Paris

Dépôt légal :
avril 1994

*Cet ouvrage
est composé
en ITC quay,
en novarèse
et en MixFont*

Flashage :

Delta +, Paris

Photogravure :

Haudressy,
Neuilly-
Plaisance

Papier :
magnomatt
135 g

Impression :

S.I.A., Lavaur

Achevé d'imprimer
sur les presses
de l'imprimerie S.I.A.
à Lavaur,
en avril
1994

Conception graphique :

Gilles Beaujard

Secrétariat de rédaction :

Alice Barzilay

Fabrication :

Sabine
Brismontier

crédits photos :

Christophe
Walter
Richard Schrœder

Couverture :

Yves
Saint Laurent,
boléro,
collection 1992.

Habit de cour,
Premier Empire.